지접귀

현악귀

빨간마스크

충호귀

멘드레이크

블록마스터M

우렁각시

큐피드데빌

철골귀

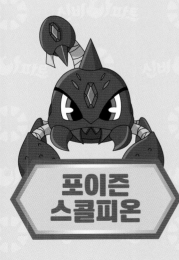

포이즌
스콜피온

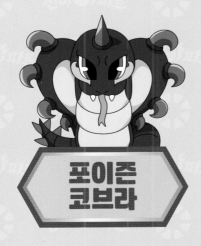

포이즌
코브라

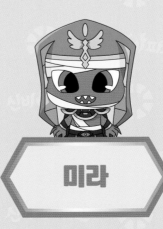

미라

강철목귀

놀이 방법

① 찾아보기

문제를 잘 읽은 뒤,
각 매치를 통과해 보세요!

② 게임하기

재미있는 게임을 하며
잠시 쉬어 가세요!

③ 정답 확인하기

모두 찾았으면
정답을 확인해 보세요!

신비아파트 고스트볼 ZERO

숨은 귀신을 찾아라!
파이널 매치

초판 1쇄 인쇄 2023년 8월 11일
초판 1쇄 발행 2023년 8월 31일

발행인 심정섭
편집인 안예남
편집팀장 이주희
편집 김정현
제작 정승헌
브랜드마케팅 김지선
출판마케팅 홍성현, 경주현
디자인 design S

발행처 서울문화사
등록일 1988년 2월 16일
등록번호 제2-484
주소 서울시 용산구 새창로 221-19
전화 02-799-9184(편집) | 02-791-0752(출판마케팅)

ISBN 979-11-6923-212-8

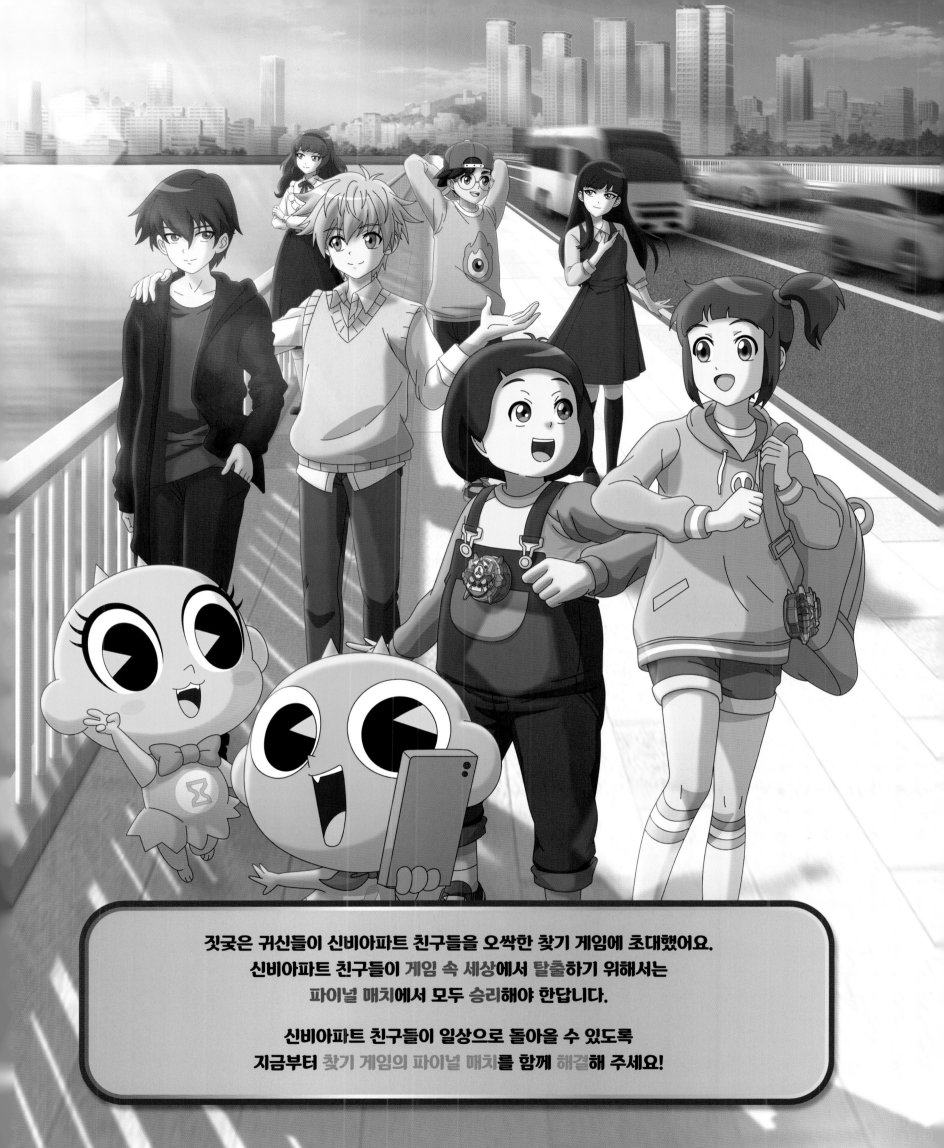

짓궂은 귀신들이 신비아파트 친구들을 오싹한 찾기 게임에 초대했어요.
신비아파트 친구들이 게임 속 세상에서 탈출하기 위해서는
파이널 매치에서 모두 승리해야 한답니다.

신비아파트 친구들이 일상으로 돌아올 수 있도록
지금부터 찾기 게임의 파이널 매치를 함께 해결해 주세요!

게임 속 세상은 너무 즐거워!

게임 속 세상에 침입한 귀신들이 즐겁게 뛰어놀고 있어요.
신나게 웃고 있는 귀신들을 모두 찾은 뒤, 신비아파트 친구들의 무기도 찾아보세요!

매치 ①

웃고 있는 귀신

블록마스터M

멘드레이크

지접귀

우렁각시

철골귀

포이즌 코브라

매치 ②

무기

신비의
요술큐브

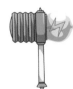

주비의
전기 뿅망치

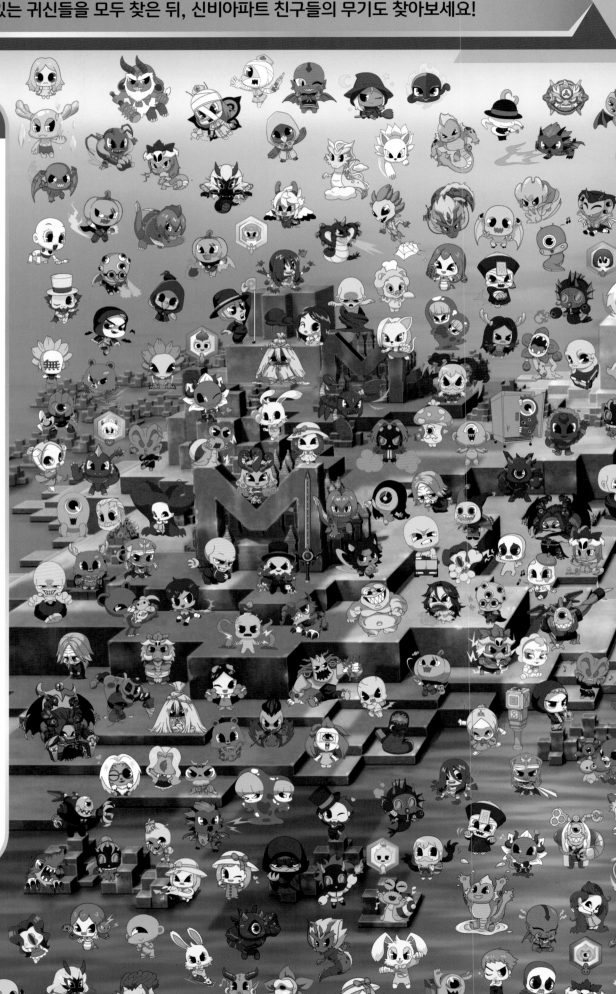

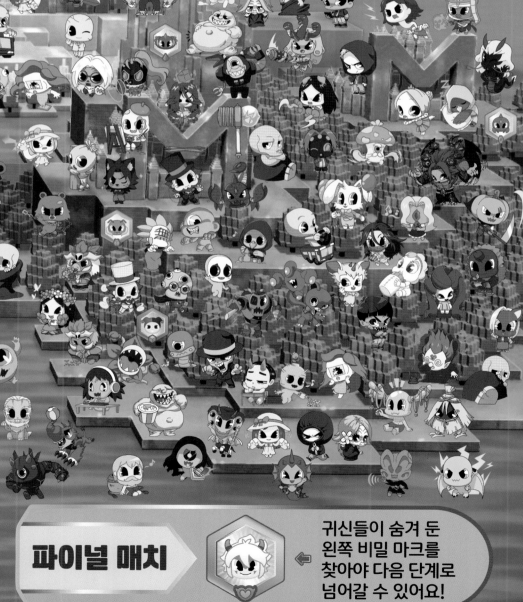

하리가 사는 곳은?

ㅅ ㅂ ㅇ ㅍ ㅌ

커버이미지 : 큐요

귀신들이 숨겨 둔
왼쪽 비밀 마크를
찾아야 다음 단계로
넘어갈 수 있어요!

넥스트 레벨 >>>

해가 질 녘 폐가에서 생긴 일!

노을이 붉게 물들기 시작하자 귀신들이 폐가에 모였어요.
동물이나 식물을 닮은 귀신들을 모두 찾은 뒤, 신비아파트 친구들의 무기도 찾아보세요!

난이도 ★★★☆☆

매치 ①
닮은 꼴이 있는 귀신

포이즌 코브라

큐피드데빌

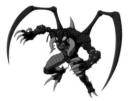

충호귀

포이즌 스콜피온

우렁각시

멘드레이크

매치 ②
무기

강림의
부적

리온의
세피르 카드

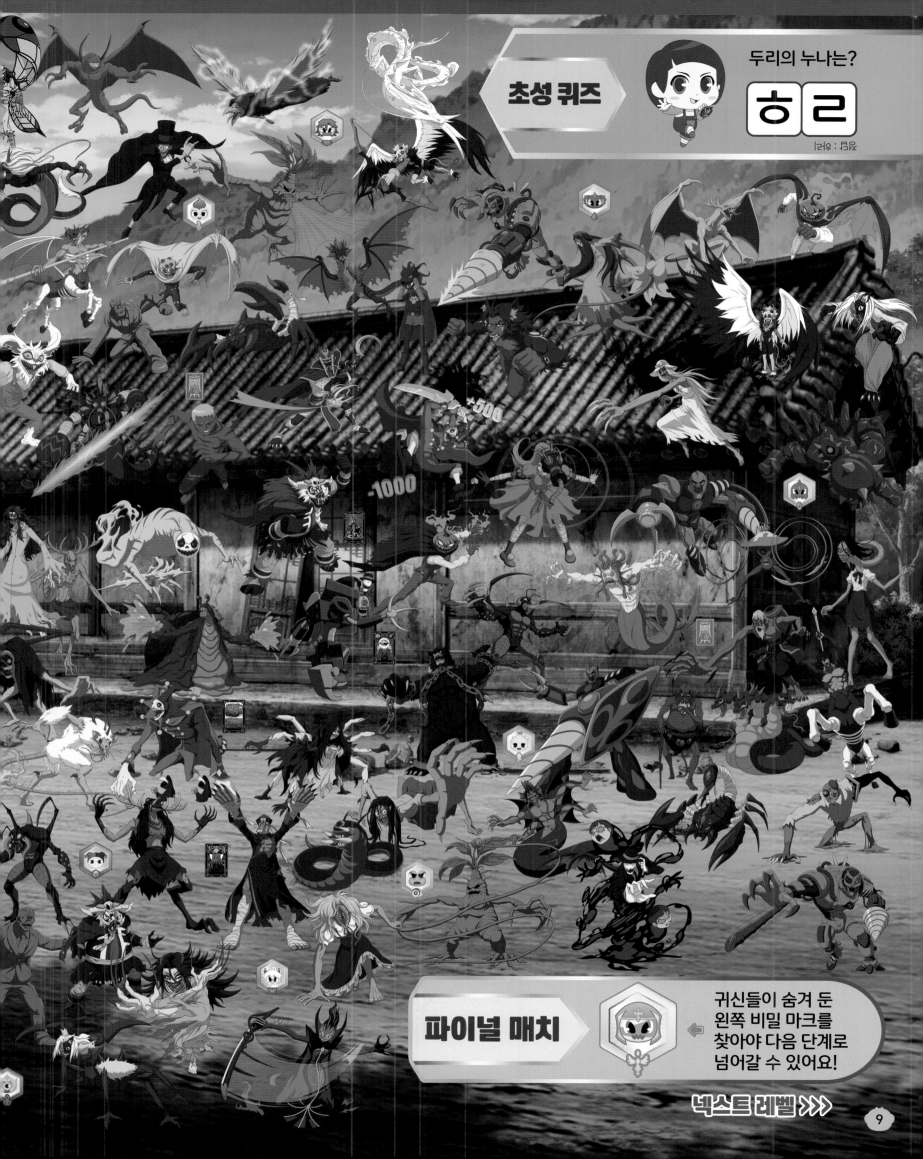

초성 퀴즈

두리의 누나는?

ㅎ ㄹ

정답 : 유리

파이널 매치

귀신들이 숨겨 둔
왼쪽 비밀 마크를
찾아야 다음 단계로
넘어갈 수 있어요!

넥스트 레벨 >>>

경찰서를 털어라!

잔뜩 성이 난 귀신들이 경찰서를 습격했어요. 입을 크게 벌리고 소리를 지르는 귀신들을 모두 찾은 뒤, 신비아파트 친구들의 무기도 찾아보세요!

난이도 ★★★☆☆

매치 ①

소리를 지르는 귀신

빨간마스크

미라

충호귀

큐피드데빌

우렁각시

블록마스터M

매치 ②

무기

하리의
고스트볼
ZERO

두리의
고스트볼
ZERO

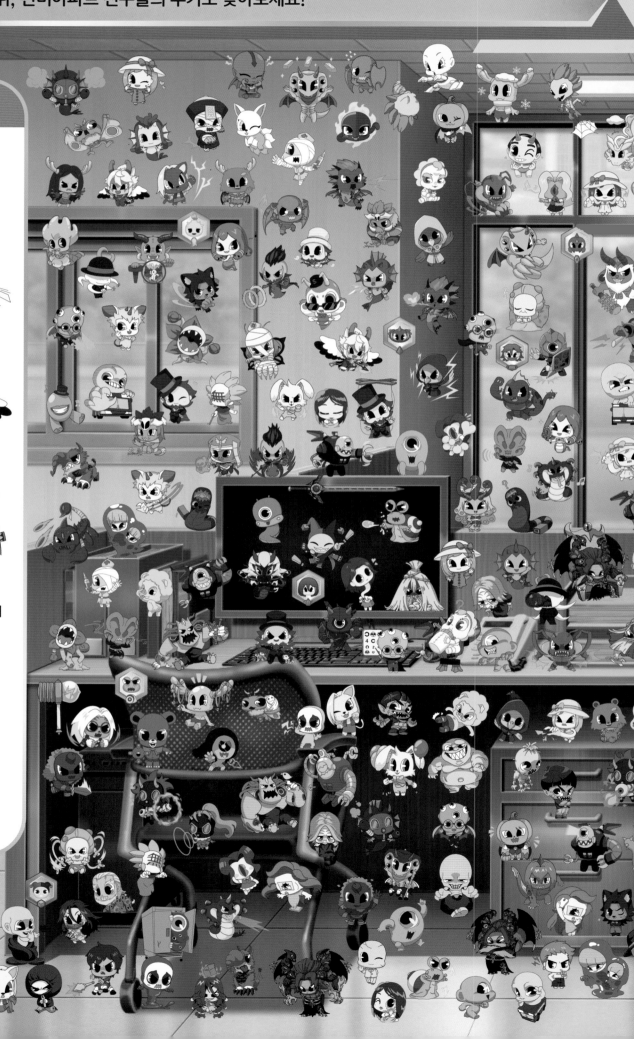

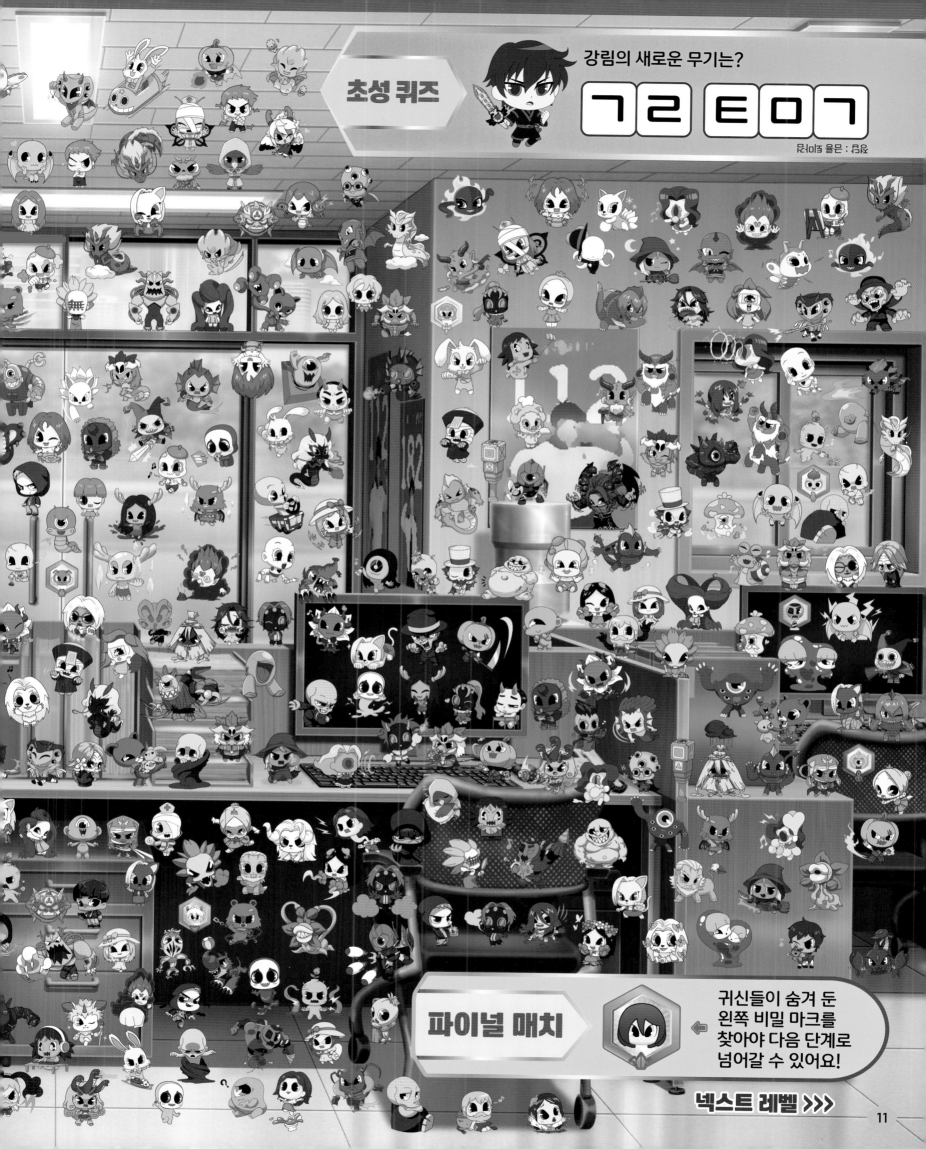

강림의 새로운 무기는?

ㄱㄹ ㅌㅁㄱ

러미즈 율은 : 윤석

파이널 매치

귀신들이 숨겨 둔
왼쪽 비밀 마크를
찾아야 다음 단계로
넘어갈 수 있어요!

넥스트 레벨 >>>

11

다른 그림 찾기!

왼쪽 그림 A와 오른쪽 그림 B를 비교한 뒤,
달라진 부분 7군데를 찾아 B 그림에 표시해 보세요.

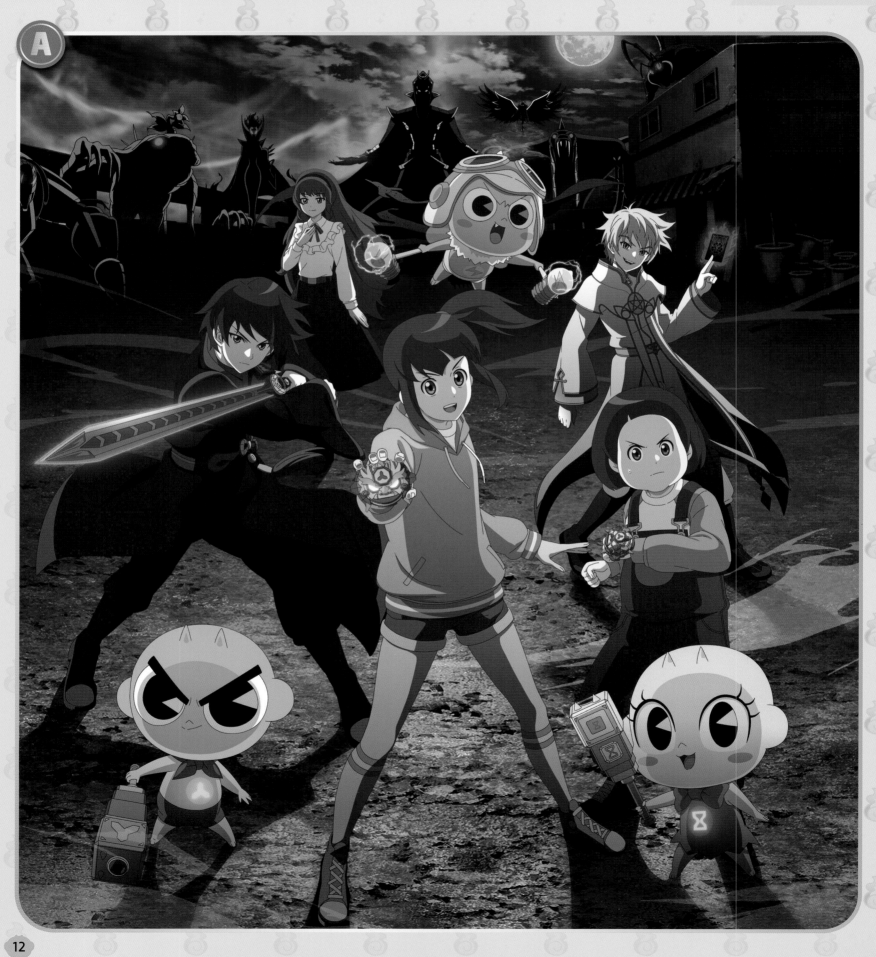

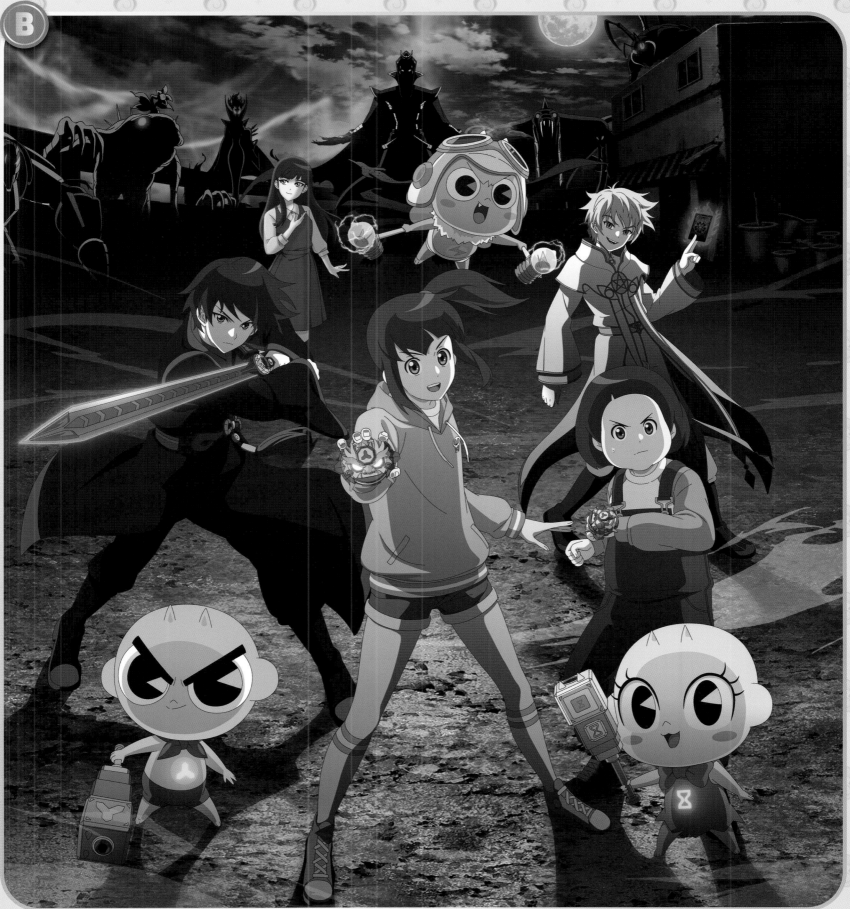

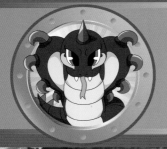

꼭꼭 숨어라, 공포의 놀이터!

귀신들이 놀이터에 모여 숨바꼭질을 하고 있어요.
술래가 된 선귀인 귀신들을 모두 찾은 뒤, 뿔 색깔이 달라진 귀신들도 찾아보세요!

난이도 ★★★★☆

매치 ①

선귀인 귀신

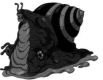

우렁각시

지접귀

블록마스터M

빨간마스크

멘드레이크

철골귀

매치 ②

뿔 색깔이 달라진 귀신들

노랑

보라

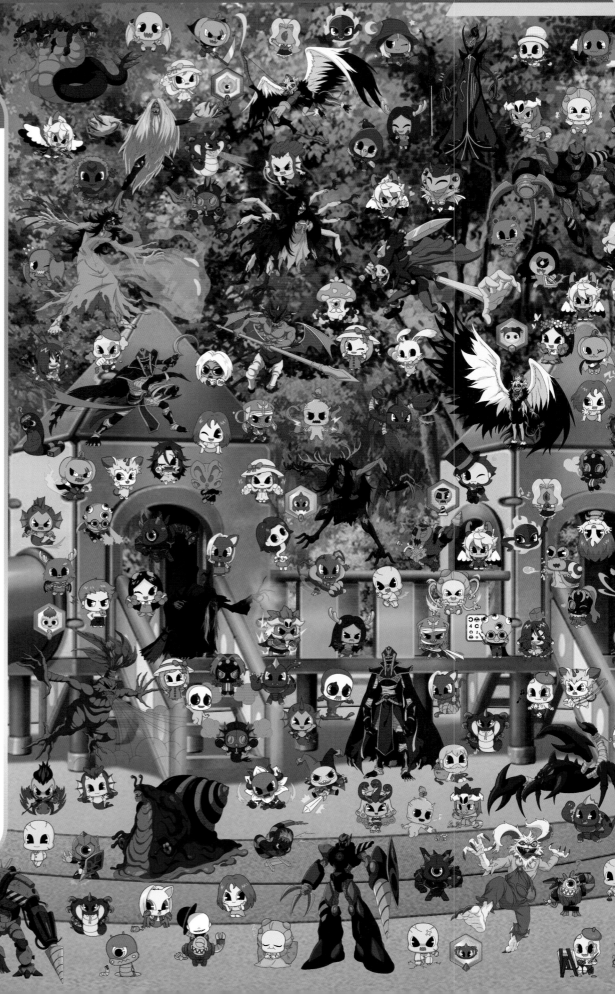

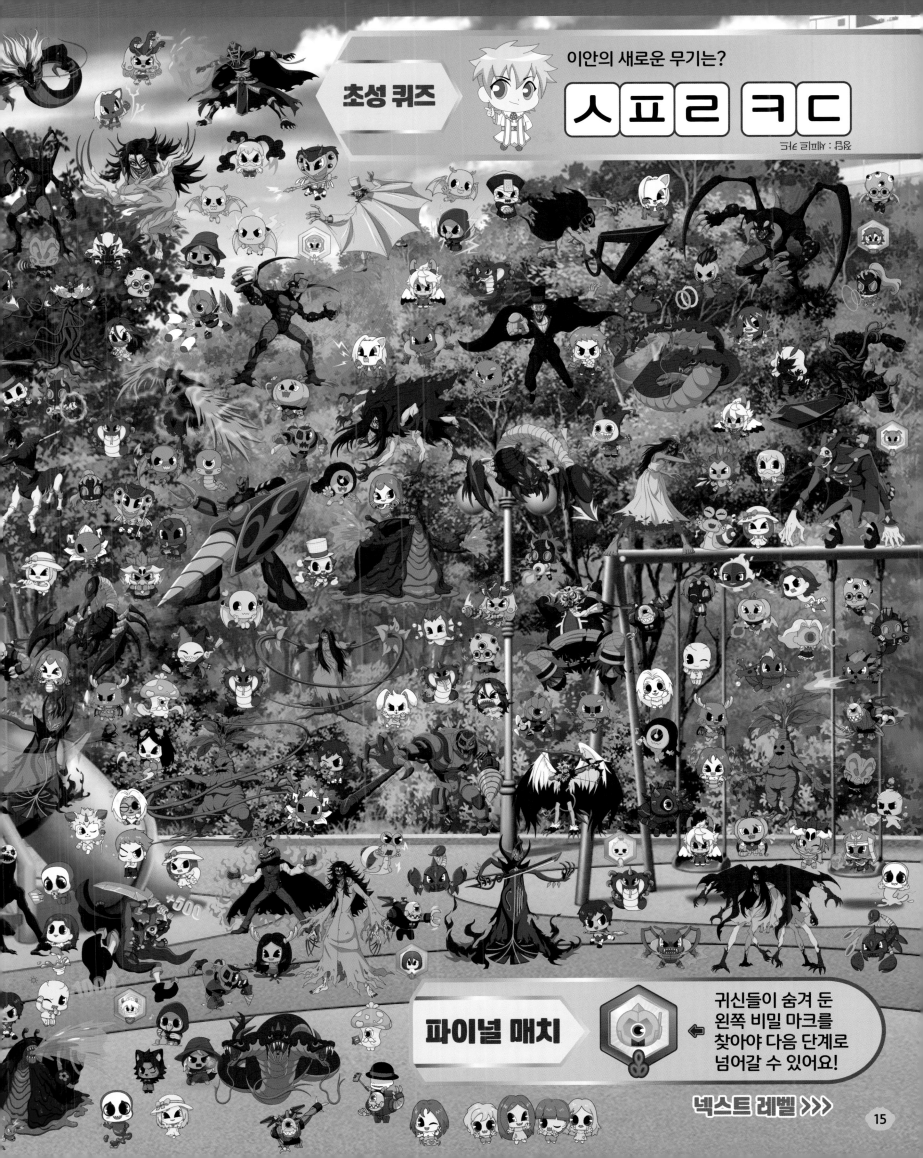

파이널 매치

귀신들이 숨겨 둔
왼쪽 비밀 마크를
찾아야 다음 단계로
넘어갈 수 있어요!

넥스트 레벨 >>>

격돌하는 공동묘지!

공동묘지에 모인 귀신들이 자신의 힘을 자랑하고 있어요.
무기를 든 귀신들을 모두 찾은 뒤, 안경을 쓴 귀신들도 찾아보세요!

난이도 ★★★★☆

매치 ①
무기를 든 귀신

- 현악귀
- 큐피드데빌
- 블록마스터M
- 강철목귀
- 철골귀
- 미라

매치 ②
안경을 쓴 귀신들

- 멘드레이크
- 충호귀

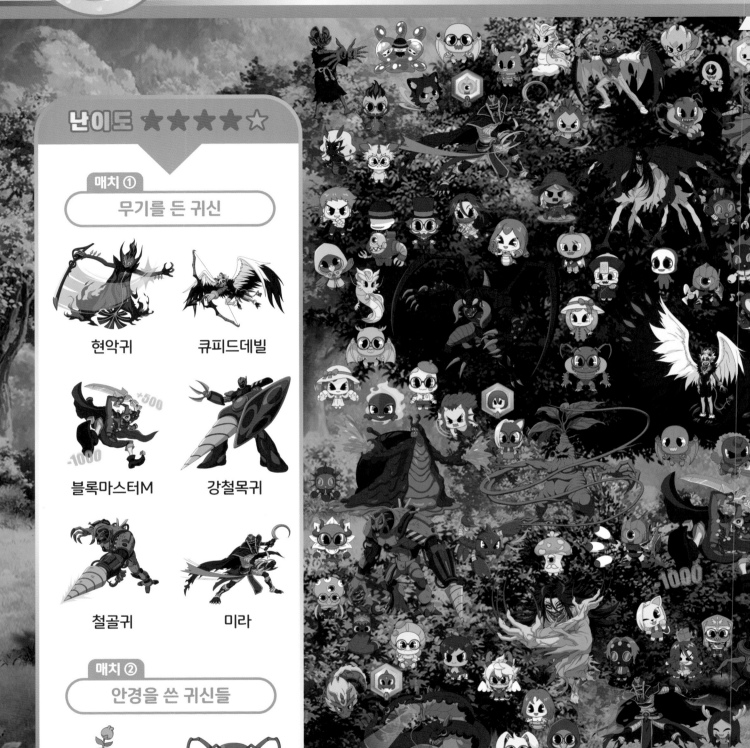

가은이가 다니는 학교는?

ㅂㅂㅊㄷㅎㄱ

초등학교 : 답정 판다음주학교

파이널 매치

귀신들이 숨겨 둔 왼쪽 비밀 마크를 찾아야 다음 단계로 넘어갈 수 있어요!

넥스트 레벨 >>>

달라진 카드 찾기!

신비아파트 친구들이 카드 놀이를 하고 있어요. 왼쪽 카드 판과 오른쪽 카드 판을
비교한 뒤, 달라진 카드 5장을 찾아보세요.

신비

지접귀

현악귀

빨간마스크

충호귀

멘드레이크

블록마스터M

주비

금비

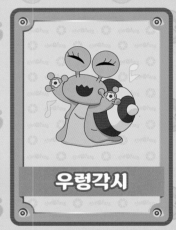
우렁각시

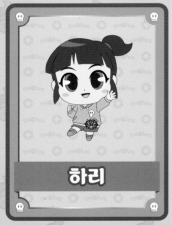
하리

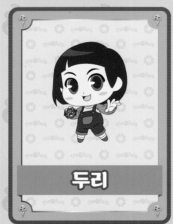
두리

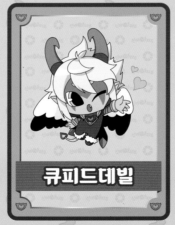
큐피드데빌

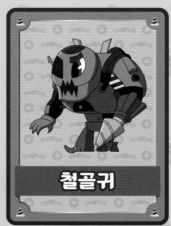
철골귀

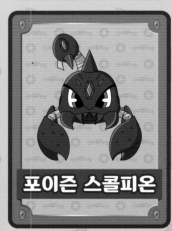
포이즌 스콜피온

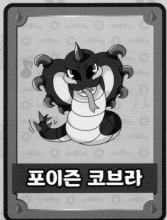
포이즌 코브라

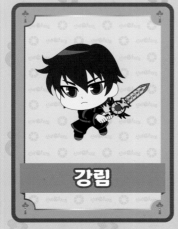
강림

미라

청하

강철목귀

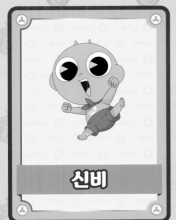
신비

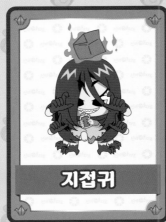
지접귀

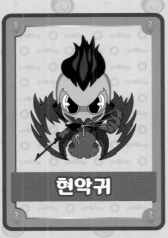
현악귀

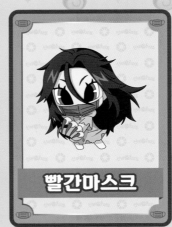
빨간마스크

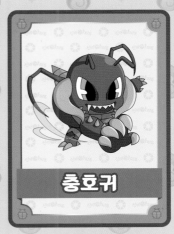
충호귀

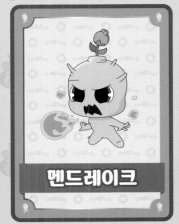
멘드레이크

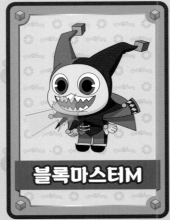
블록마스터M

주비

금비

우렁각시

하리

두리

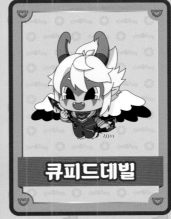
큐피드데빌

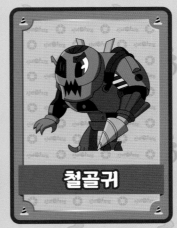
철골귀

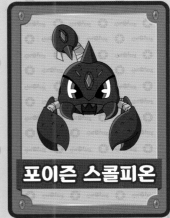
포이즌 스콜피온

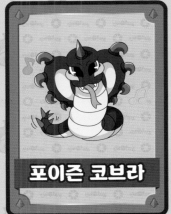
포이즌 코브라

강림

미라

청하

강철목귀

오싹오싹 위험한 골목길!

귀신들이 골목 구석구석을 누비며 사람들을 놀래려고 해요. 다리로 바닥을 딛고 설 수 있는 귀신들을 모두 찾은 뒤, 짝을 지어 놀고 있는 귀신들도 찾아보세요!

난이도 ★★★★★

매치 ①
다리가 있는 귀신

강철목귀

미라

충호귀

멘드레이크

지접귀

블록마스터M

큐피드데빌

매치 ②
짝을 지은 귀신들

빨간마스크와
현악귀

철골귀와
포이즌 코브라

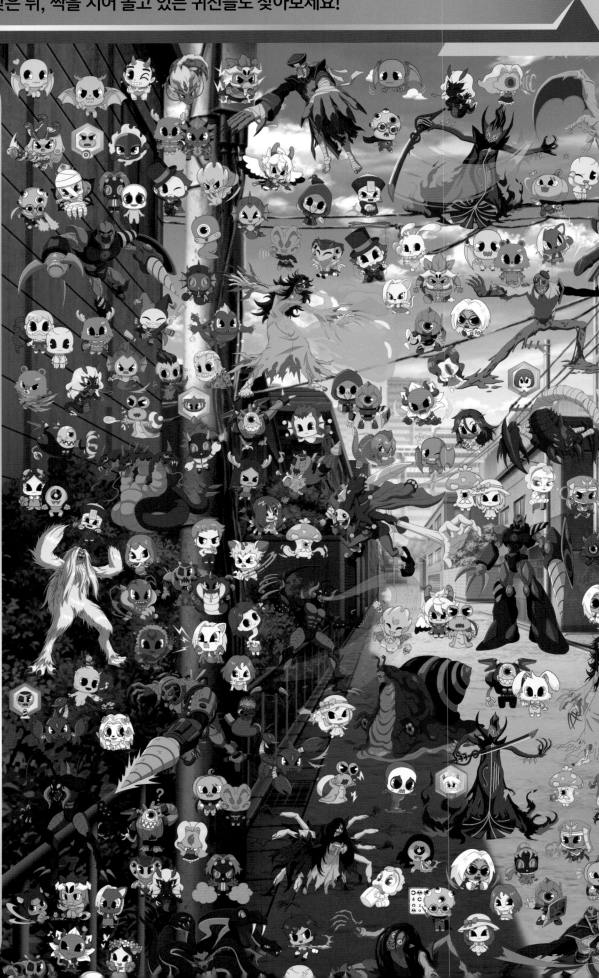

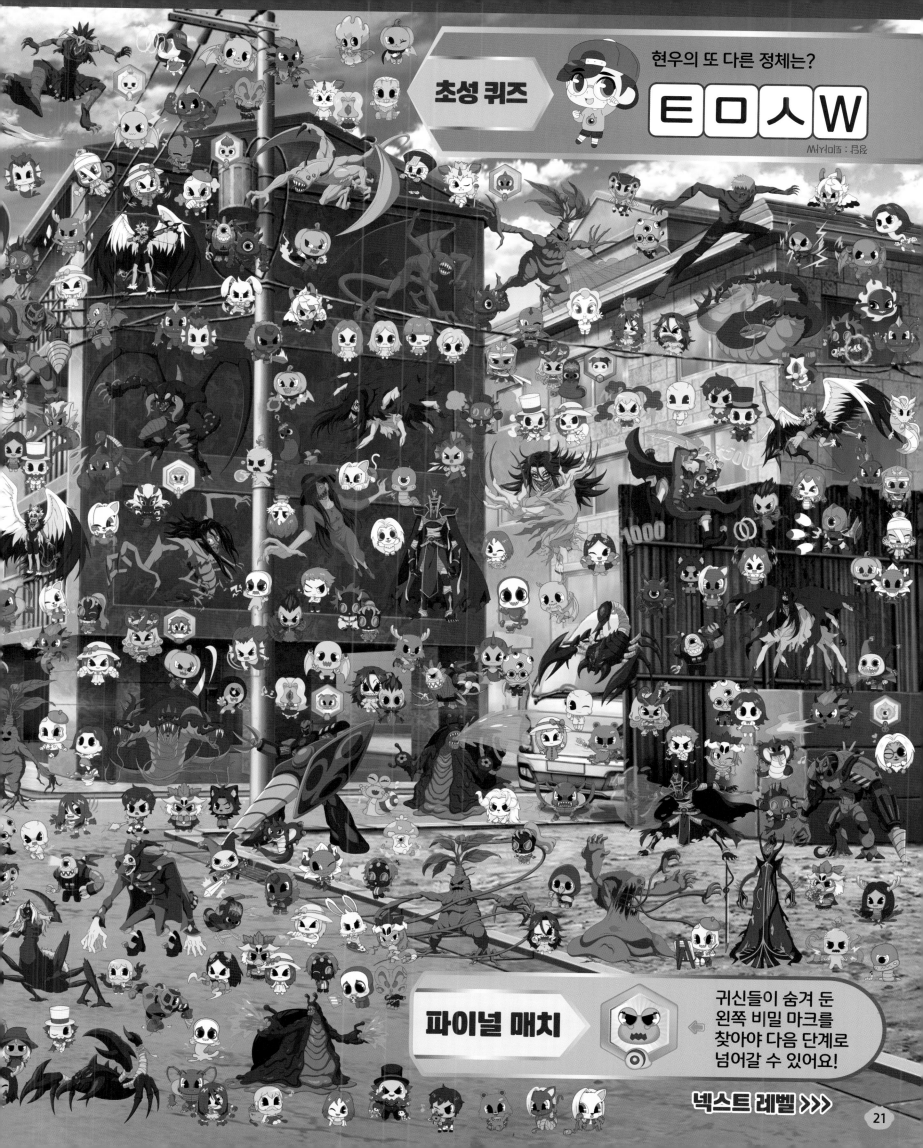

현우의 또 다른 정체는?

ㅌㅁㅅW

ㅆ거미즈 : 믐윰

파이널 매치

귀신들이 숨겨 둔 왼쪽 비밀 마크를 찾아야 다음 단계로 넘어갈 수 있어요!

넥스트 레벨 >>>

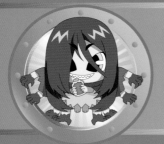

알록달록 색깔 놀이를 하자!

귀신들도 저마다 좋아하는 색깔이 있대요. 빨주노초파남보 무지개 색을 담은 귀신들을
모두 찾은 뒤, 짝을 지어 쉬고 있는 귀신들도 찾아보세요!

난이도 ★★★★★

매치 ①
무지개 색을 담은 귀신

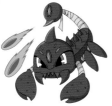

포이즌 스콜피온

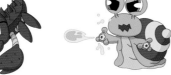

우렁각시

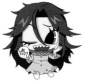

빨간마스크

충호귀

미라

포이즌 코브라

현악귀

매치 ②
짝을 지은 귀신들

블록마스터M과
지접귀

강철목귀와
큐피드데빌

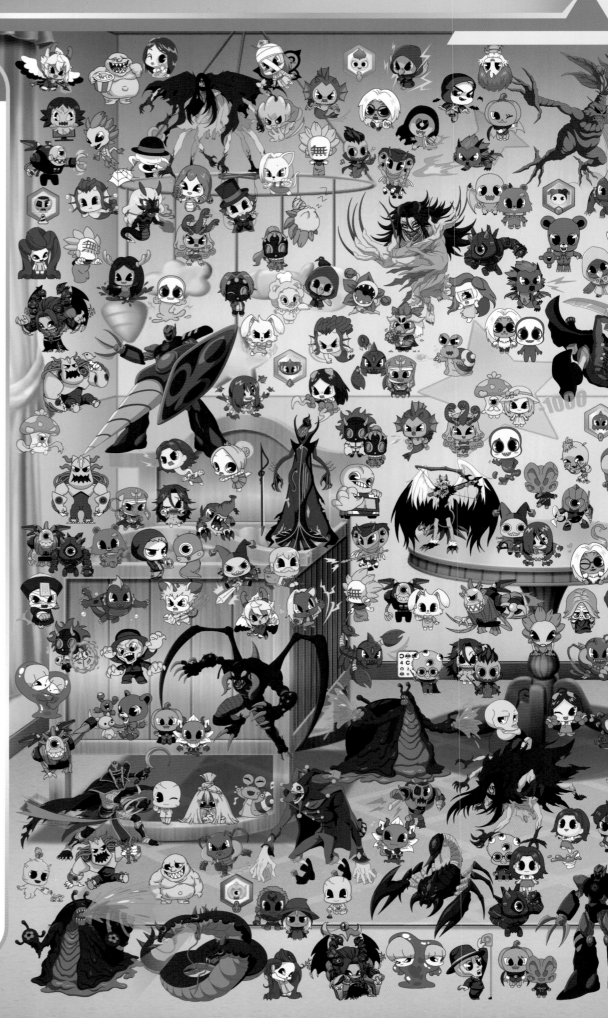

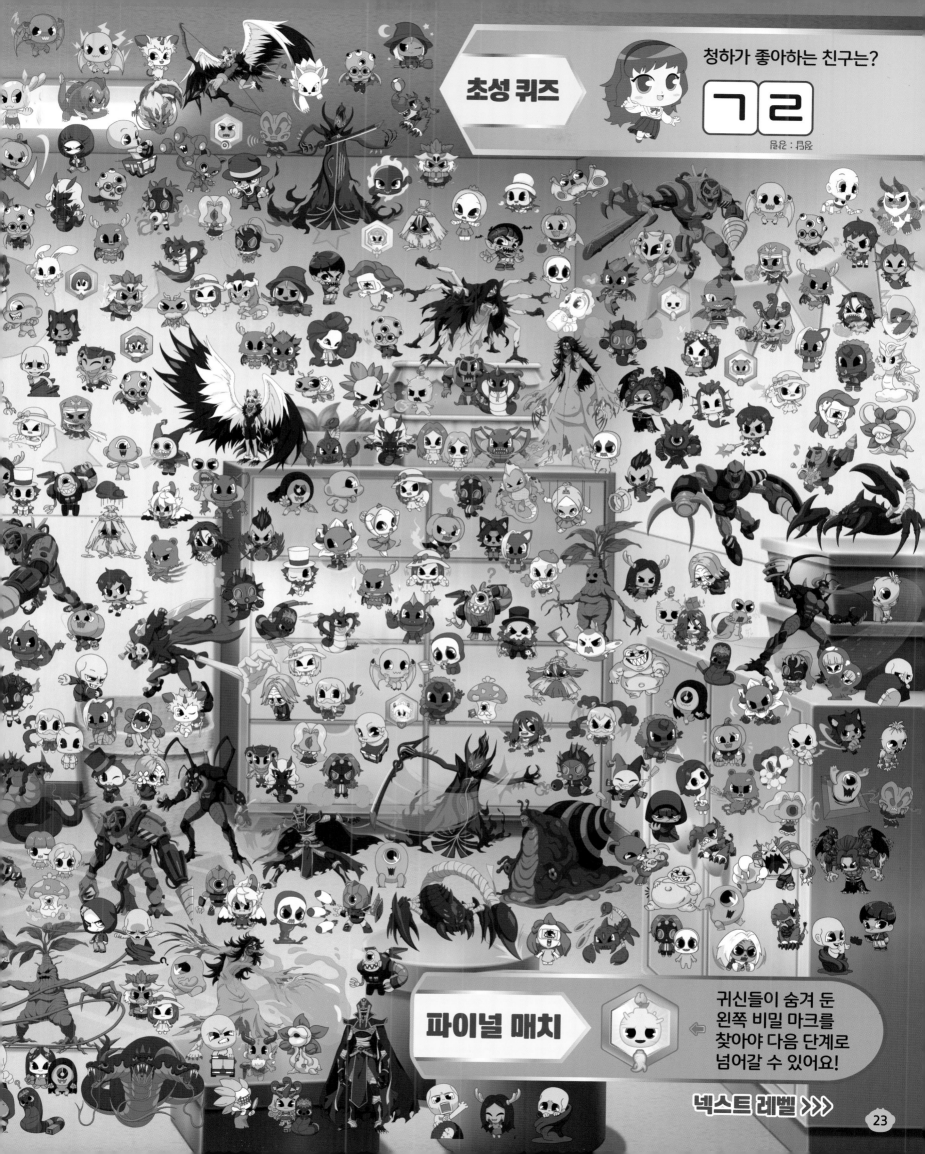

청하가 좋아하는 친구는?

ㄱ ㄹ

정답 : 규리

파이널 매치

귀신들이 숨겨 둔
왼쪽 비밀 마크를
찾아야 다음 단계로
넘어갈 수 있어요!

넥스트 레벨 >>>

귀신들이 모인 그 집에서 생긴 일!

신비아파트 친구들이 탈출하자 귀신들이 다시 모여 음모를 꾸미고 있어요.
힌트를 잘 읽고, A→B→C→D 순서대로 그림을 비교하며 달라진 귀신들을 찾아보세요!

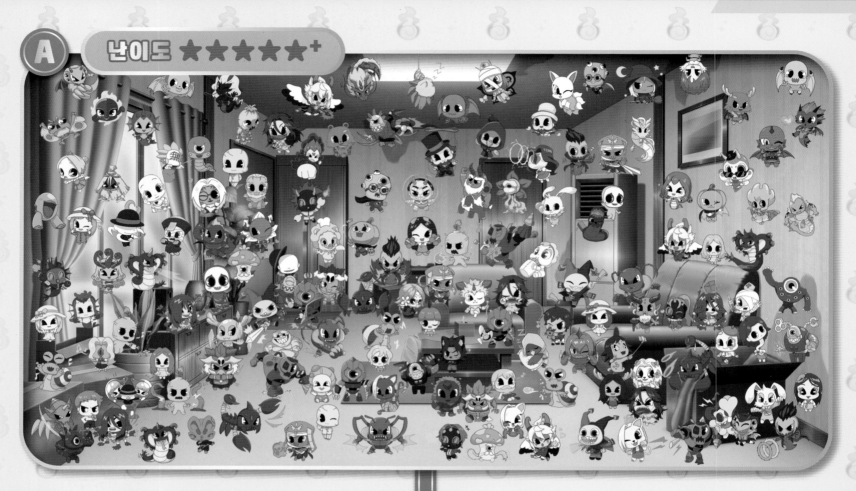

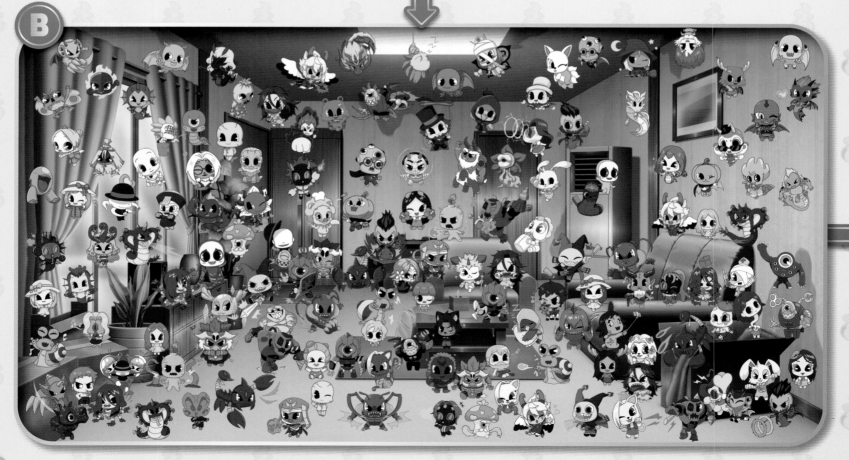

힌트

❶ 그림 Ⓐ ➡ Ⓑ에서 **사라진 귀신 둘**을 찾아보세요.
❷ 그림 Ⓑ ➡ Ⓒ에서 **새로 나타난 귀신 셋**을 찾아보세요.
❸ 그림 Ⓒ ➡ Ⓓ에서 **사라진 귀신 둘**을 찾아보세요.

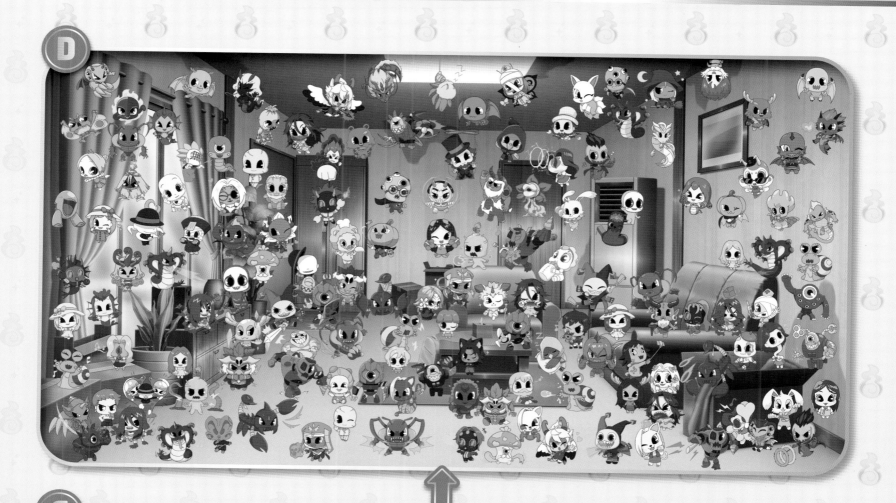

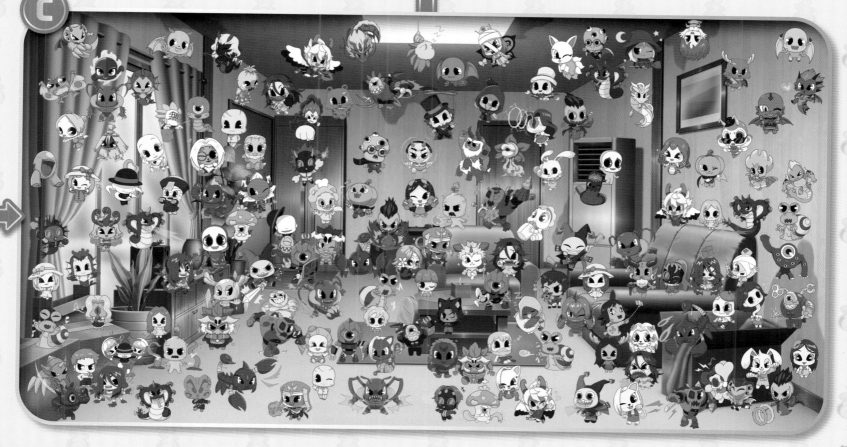

딱 맞는 퍼즐 찾기!

게임 속 세상에서 탈출한 신비아파트 친구들의 멋진 모습을 퍼즐로 만들었어요.
빠진 조각을 찾아 퍼즐을 완성해 보세요.

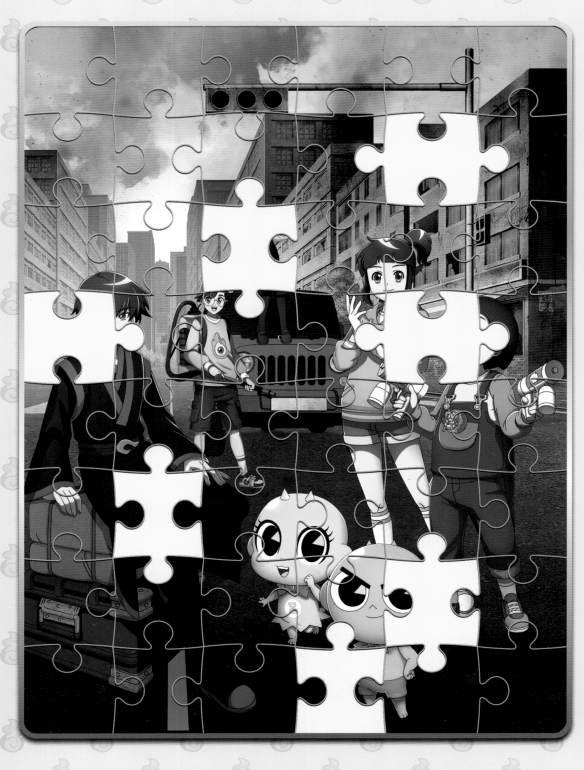

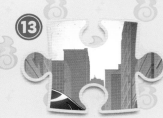

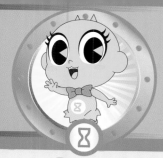

귀신의 그림자 찾기!

보기의 그림자들을 차근차근 살펴본 뒤,
아래에서 그림자의 주인공인 귀신을 찾아보세요.

보기

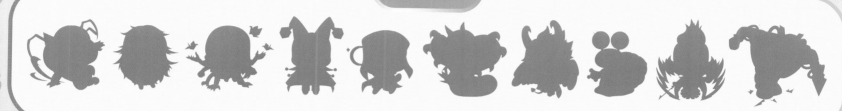

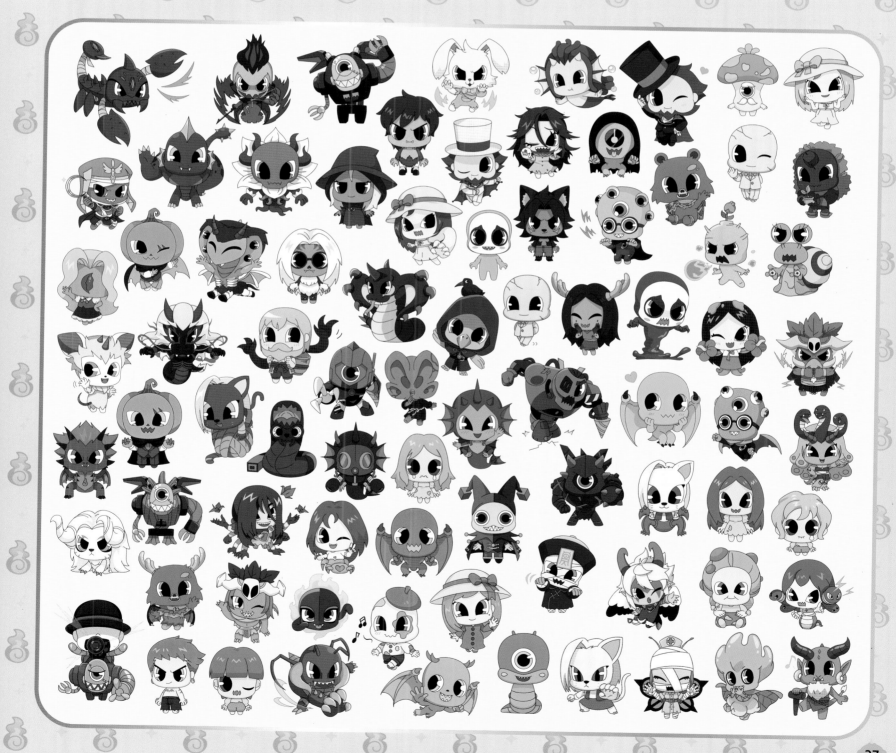

정답

숨어 있는 무시무시한 귀신들을 모두 다 찾았나요?
아직 못 찾았다면, 정답을 확인하기 전에 다시 한번 찾아보세요.

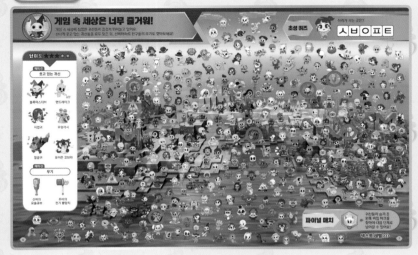

6-7

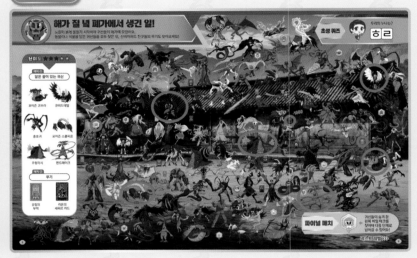

8-9

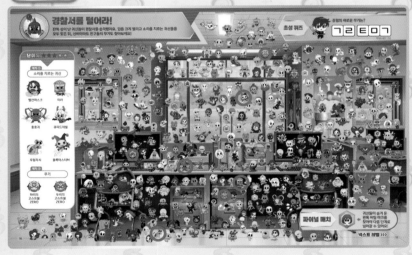

10-11

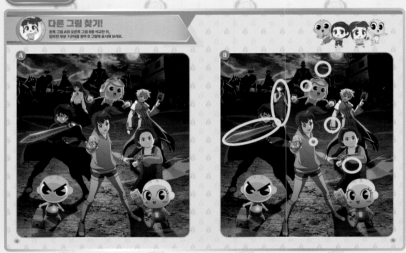

12-13

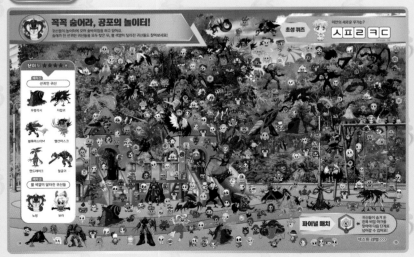

14-15

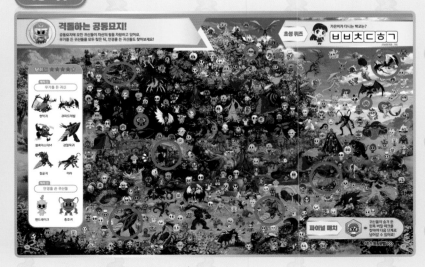

16-17

18-19

달라진 카드 찾기!

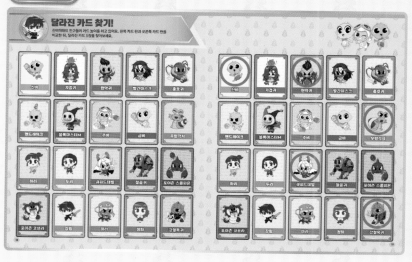

20-21

오싹오싹 위험한 골목길!

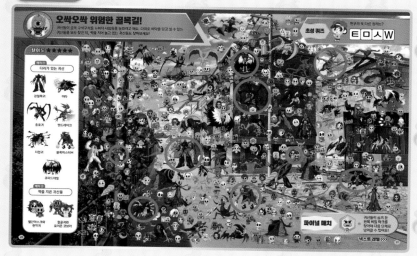

22-23

알록달록 색깔 놀이를 하자!

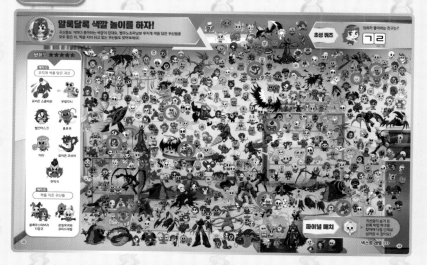

24-25

귀신들이 모인 그 집에서 생긴 일!

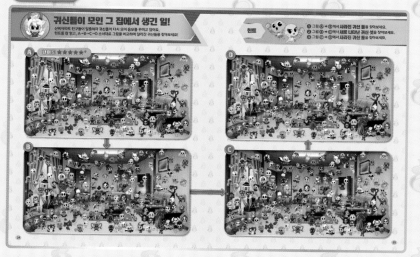

26-27

딱 맞는 퍼즐 찾기!

귀신의 그림자 찾기!

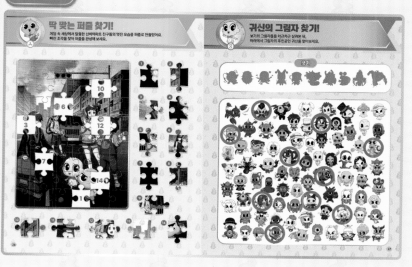

29